U0146086

春联挥毫必备

张猛龙碑集字春联

沈菊 编

上海书画出版社

丰年有庆普天乐

妙景无前遍地春

出版说明

『爆竹声中一岁除，春风送暖入屠苏。千门万户曈曈日，总把新桃换旧符。』王安石的《元日》诗描绘了一幅宋代的春节风俗图：燃爆竹、饮屠苏酒、换桃符。然而，早在一千年前的五代后蜀孟昶那里，桃符已以一副书为『新年纳余庆，嘉节号长春』的春联悄悄改变了形式与内涵：鲜艳的红纸取代了长方形桃木板，吉祥的联语取代了『神荼』、『郁垒』的名字或画像，其寓意也由原来的驱邪避灾转向了求安祈福。春节是我国农历年中第一个也是最重要的传统节日，春联在辞旧岁迎新春的同时，也渗进了农业社会人们朴素的生活理想：国泰民安、人寿年丰、家庭和睦、事业顺利。春联对仗的联语不仅是文字的精妙组合与书法的多样呈现，更是人们美好生活祈向的承载。这些生活祈向，虽然穿越古今，却经久不衰，回荡在一代代人的内心深处。作为这些生活祈向的载体，作为从古代派往现代的使者，春联的命运也同样历久弥新。无论大江南北、农村城市，抑或雅俗贵贱、穷达贫富，在喜气盈门的春节里，都不能没有春联的表达与塑造！

我社出版的『春联挥毫必备』系列，集名家名帖之字，成行气贯通之联。一家一帖集成一书，其内容又以类相从编排，不仅从形式到内容上有力地保证了全书的一致性与连贯性，更便于读者有针对性地、分门别类地欣赏、临摹、创作之用。可以说，一编握手中，一切纳眼底，从书法的字体书体，到文字的各种情感表达，及隐藏其后的对生活的深刻理解与美好祈向，都能在本书中找到满意的答案。

上海书画出版社

目录

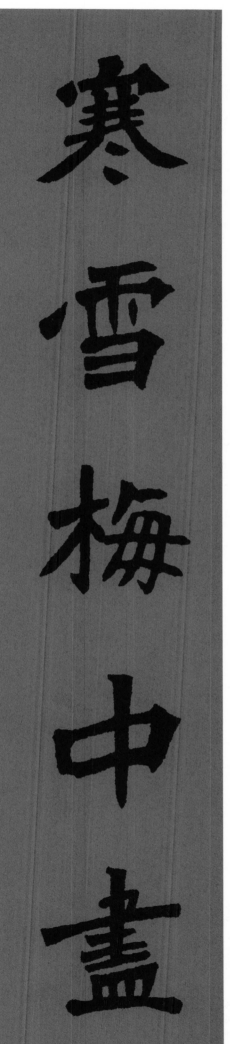

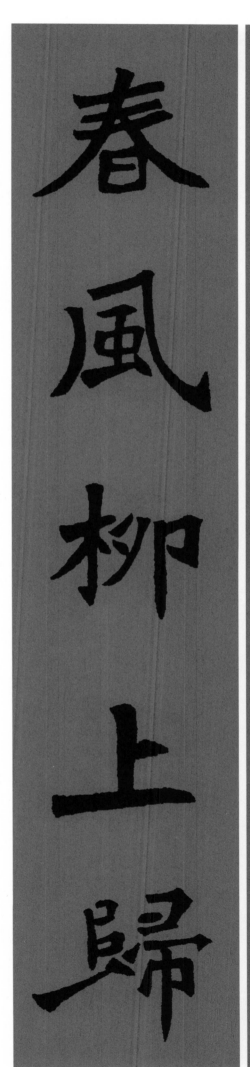

1

上联｜寒雪梅中尽
下联｜春风柳上归

上联｜寒雪梅中尽
下联｜春风柳上归

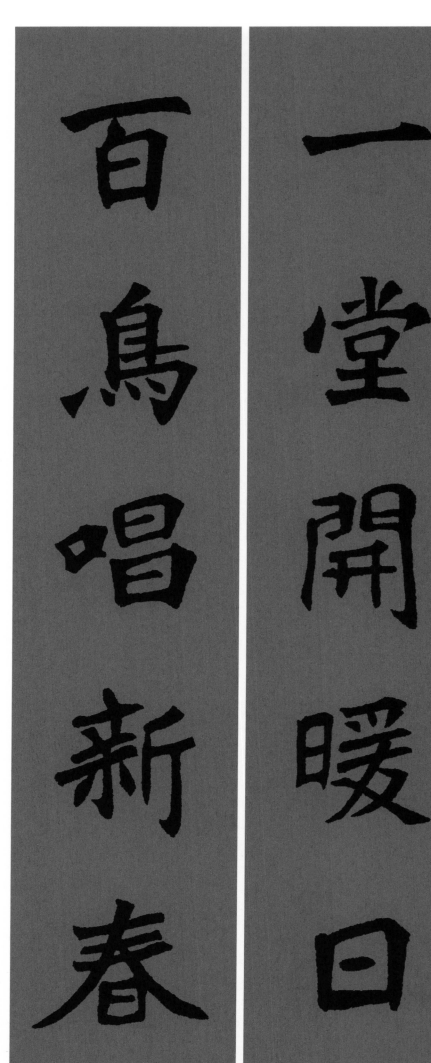

上联｜一堂开暖日
下联｜百鸟唱新春

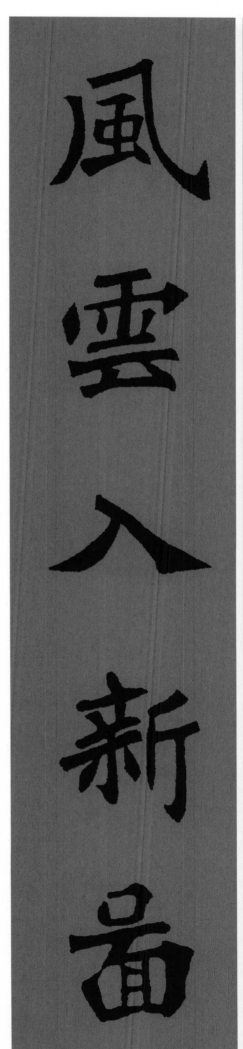
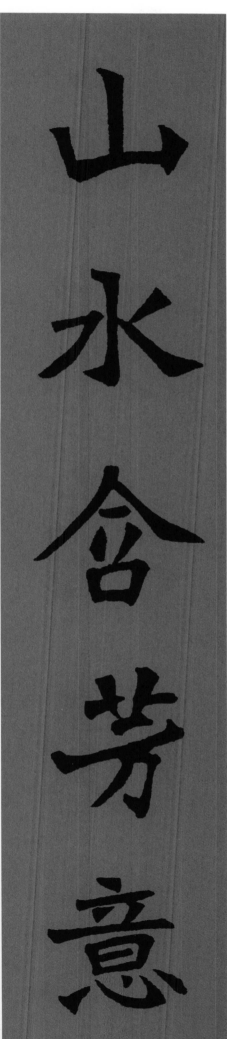

风云入新晶

山水含芳意

上联 —— 山水含芳意
下联 —— 风云入新图

花木四时秀

庭院满眼春

上联｜花木四时秀

下联｜庭院满眼春

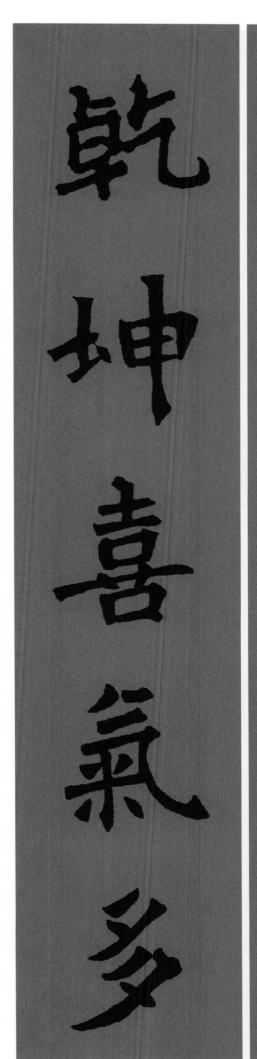
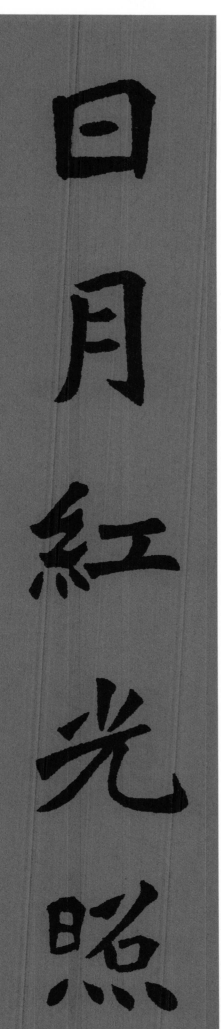

乾坤喜气多

日月红光照

上联 —— 日月红光照
下联 —— 乾坤喜气多

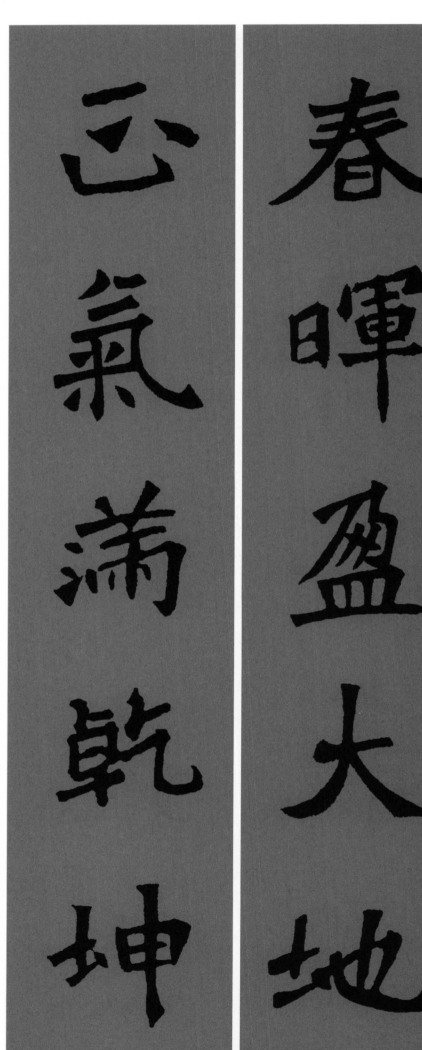

上联一 春晖盈大地
下联一 正气满乾坤

竹梅呈秀色

燕雀传佳音

上联 | 竹梅呈秀色

下联 | 燕雀传佳音

上联 | 竹梅呈秀色
下联 | 燕雀传佳音

泉声三月雨

柳色半春烟

上联｜泉声三月雨
下联｜柳色半春烟

人逢盛世豪情壮

节到新春喜气盈

上联 人逢盛世豪情壮
下联 节到新春喜气盈

五湖四海皆春色

万水千山尽朝晖

上联一五湖四海皆春色

下联一万水千山尽朝晖

梅传春信寒冬去

竹报平安好日来

上联 梅传春信寒冬去
下联 竹报平安好日来

春风得意草木增秀色

时雨润心山河添笑颜

上联|春风得意草木增秀色
下联|时雨润心山河添笑颜

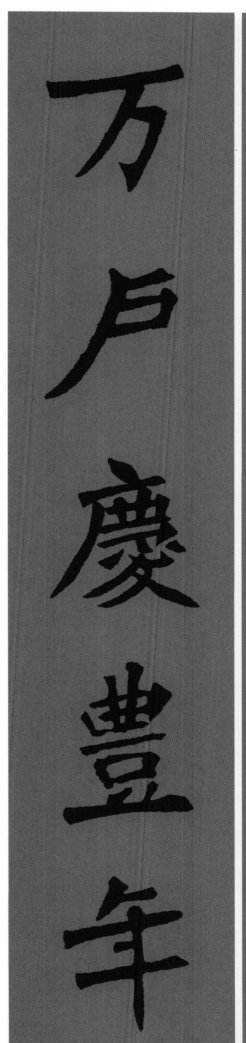

张猛龙碑集字春联——丰收春联

13

上联｜千家迎新岁
下联｜万户庆丰年

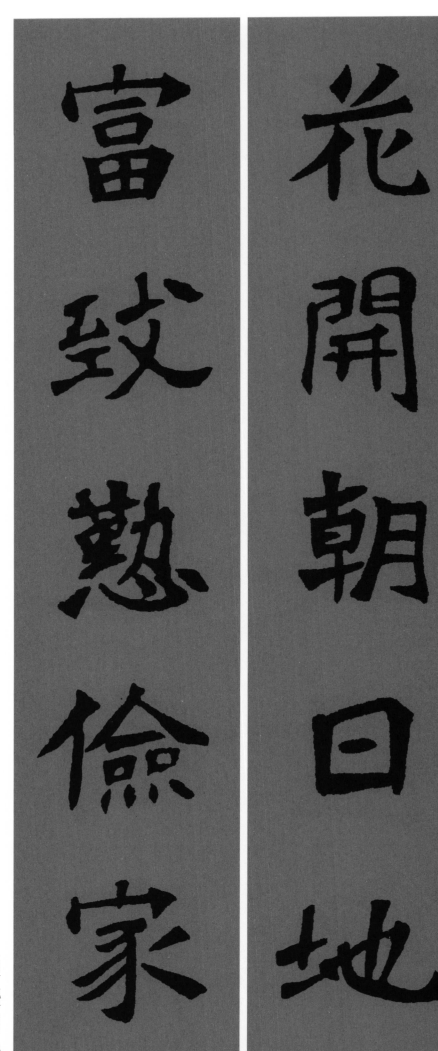

富致勤俭家

花开朝日地

上联｜花开朝日地
下联｜富致勤俭家

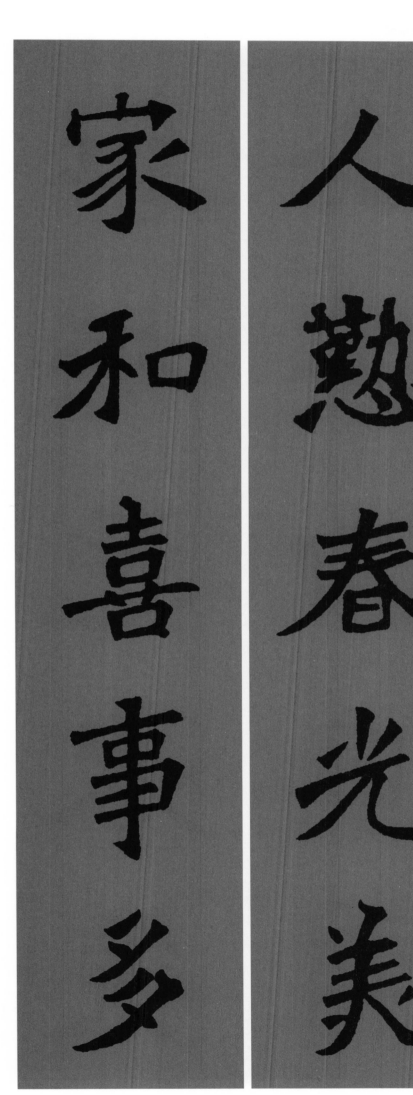

上联｜人勤春光美
下联｜家和喜事多

上联｜人勤春光美
下联｜家和喜事多

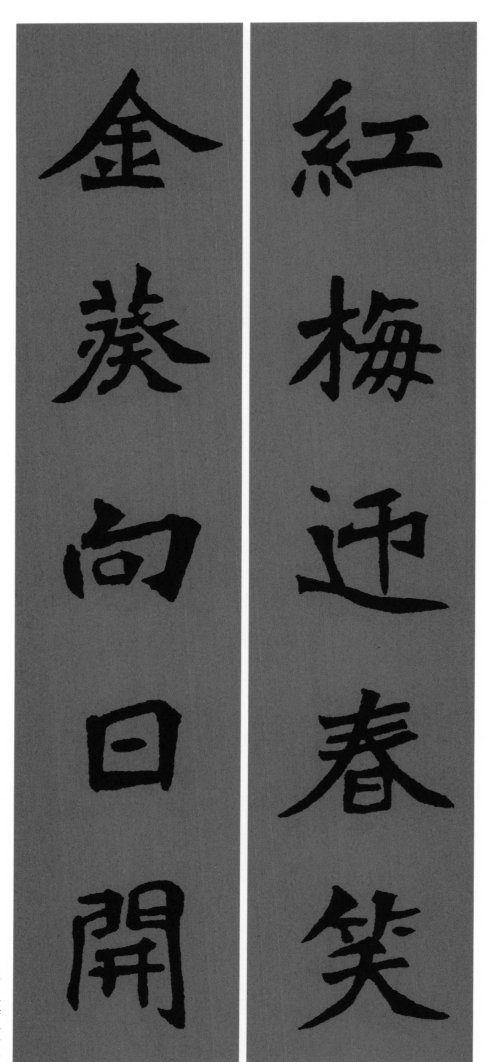

上联 红梅迎春笑

下联 金葵向日开

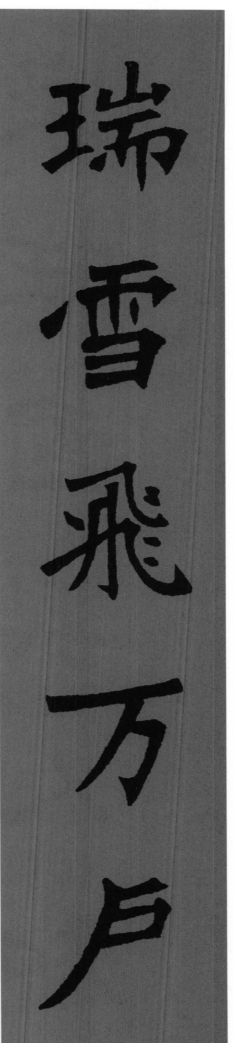

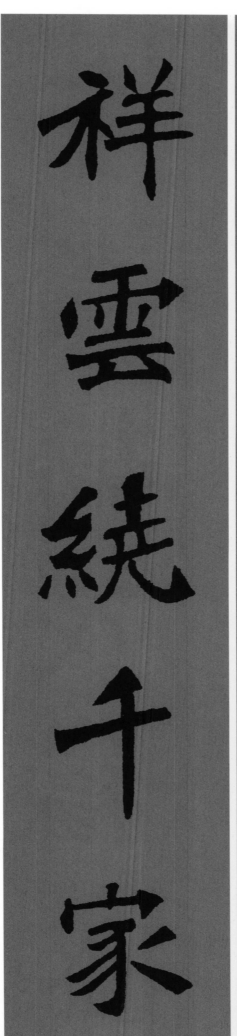

瑞雪飞万户

祥云绕千家

上联 瑞雪飞万户
下联 祥云绕千家

上联 瑞雪飞万户
下联 祥云绕千家

年豐德茂福盛

家旺國興人和

上联一 年丰德茂福盛
下联一 家旺国兴人和

豊年有慶普天樂

妙景無前遍地春

上联｜丰年有庆普天乐
下联｜妙景无前遍地春

庆丰年全家欢乐

迎新春满院生晖

上联一庆丰年全家欢乐
下联一迎新春满院生晖

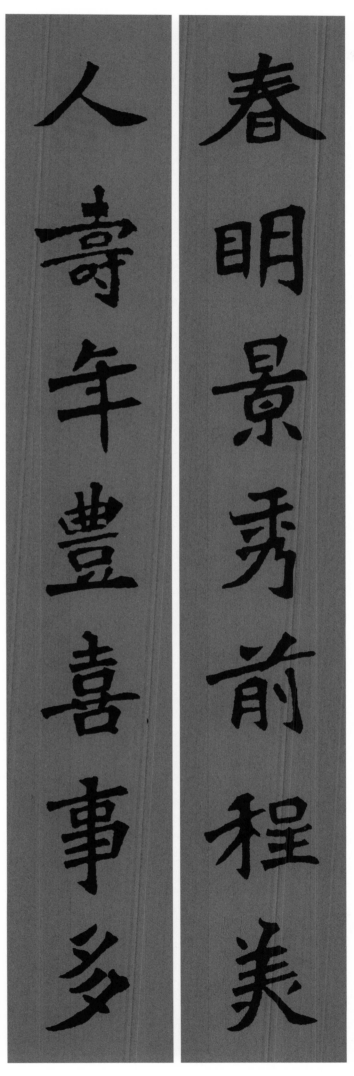

春明景秀前程美

人寿年丰喜事多

上联一春明景秀前程美
下联一人寿年丰喜事多

喜看三春花千樹

笑飲豐年酒一杯

上联一 喜看三春花千树
下联一 笑饮丰年酒一杯

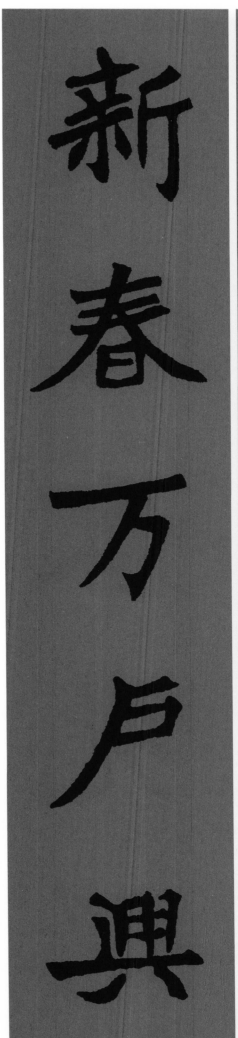
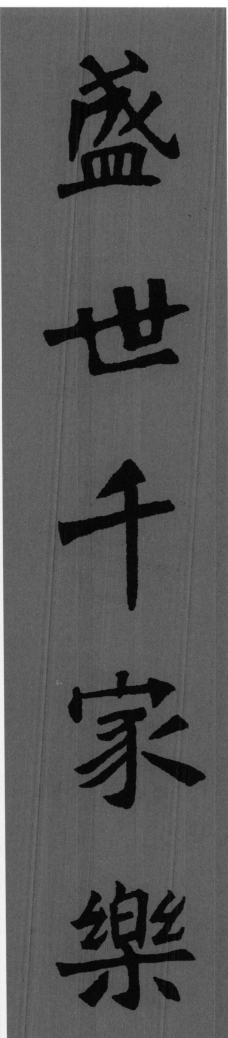

上联 盛世千家乐

下联 新春万户兴

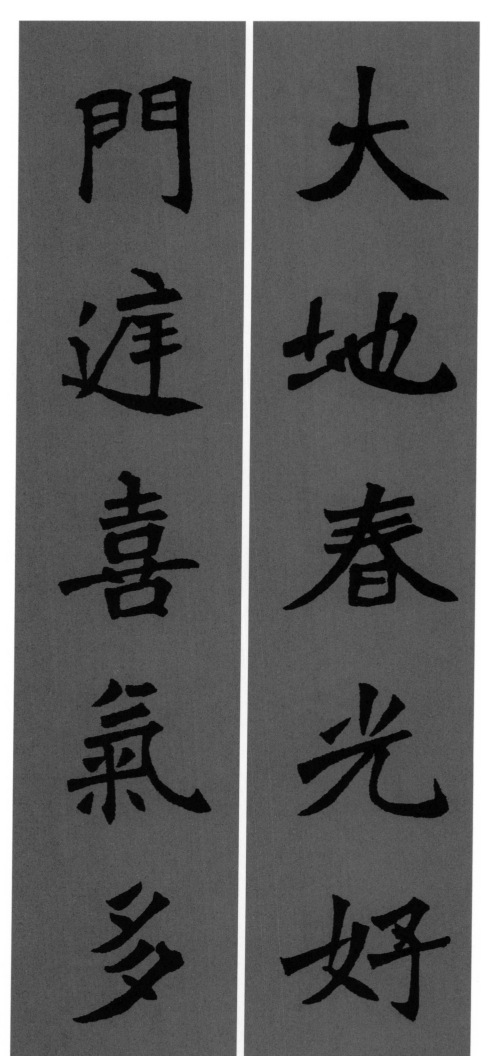

上联一 大地春光好
下联一 门庭喜气多

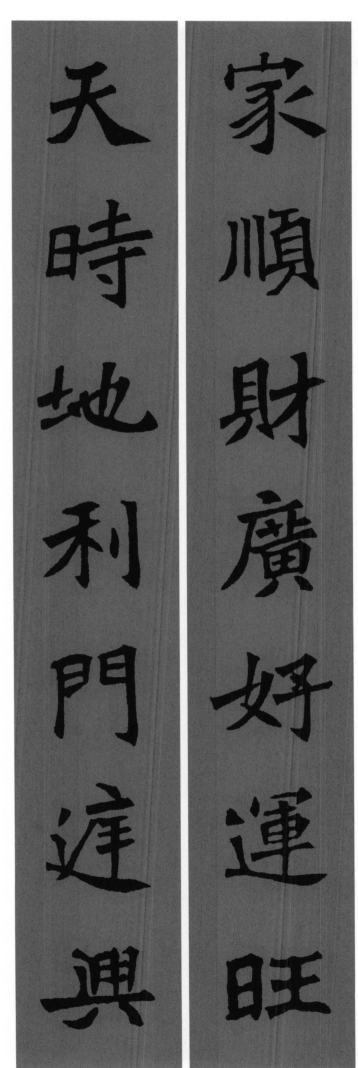

上联｜家顺财广好运旺
下联｜天时地利门庭兴

一年四季行好运

八方财宝进家门

上联｜一年四季行好运
下联｜八方财宝进家门

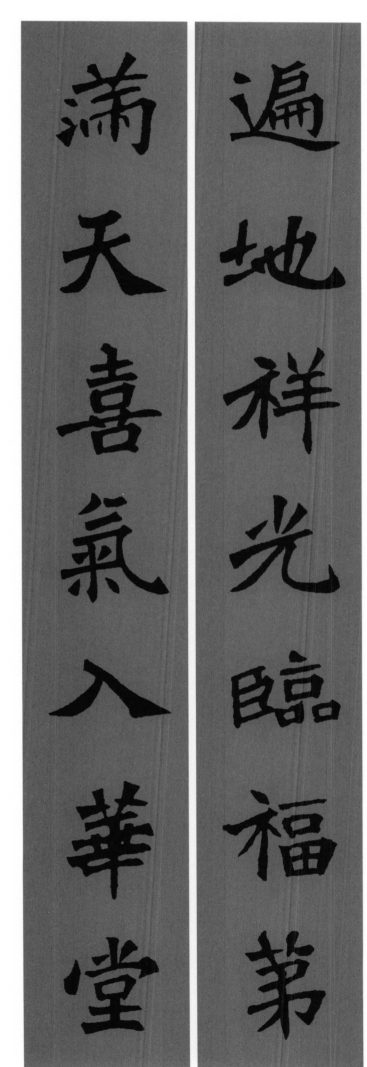

遍地祥光临福第
满天喜气入华堂

上联｜遍地祥光临福第
下联｜满天喜气入华堂

喜居宝地千年旺

福照家门万事新

上联｜喜居宝地千年旺
下联｜福照家门万事新

春風惠我財源廣

旭日臨門福壽康

上联—春风惠我财源广

下联—旭日临门福寿康

天增岁月人增寿

春满乾坤福满门

上联｜天增岁月人增寿

下联｜春满乾坤福满门

瑞氣呈祥潤万物

財源有路富千家

上联——瑞气呈祥润万物

下联——财源有路富千家

上联——瑞气呈祥润万物
下联——财源有路富千家

山水含芳意

风云入壮图

上联｜山水含芳意
下联｜风云入壮图

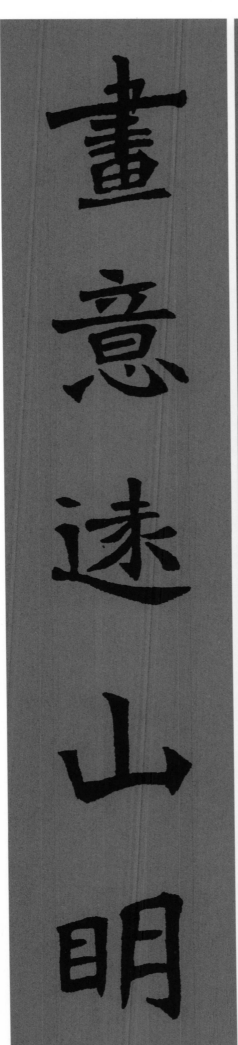

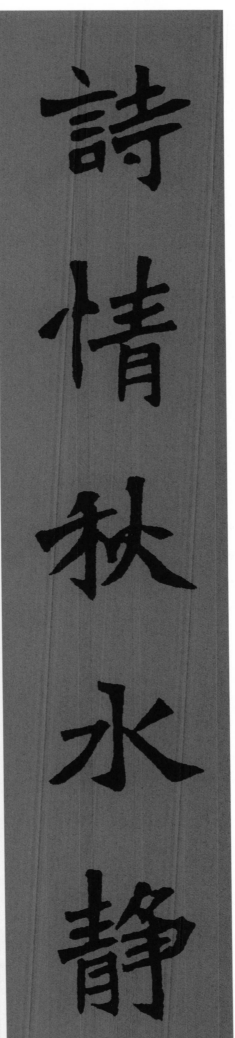

上联 诗情秋水静
下联 画意远山明

上联 诗情秋水静
下联 画意远山明

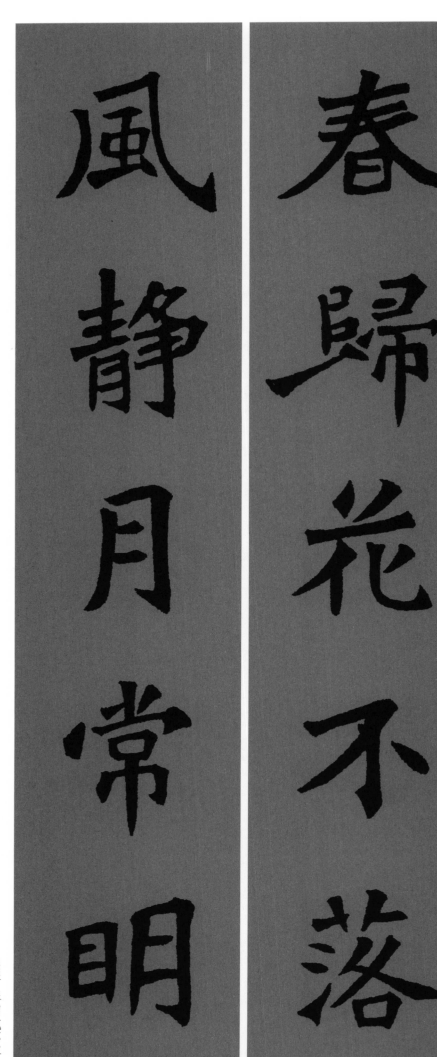

春归花不落

风静月常明

上联一春归花不落
下联一风静月常明

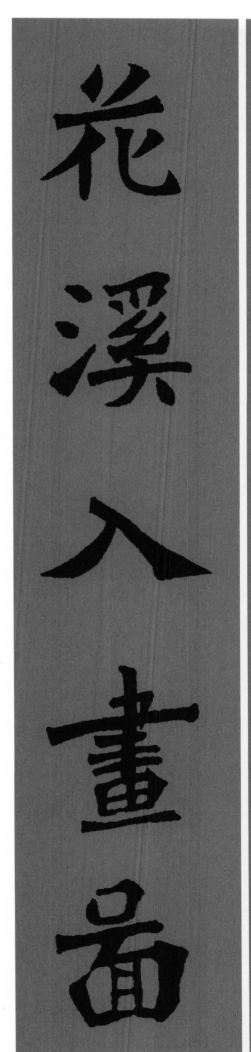

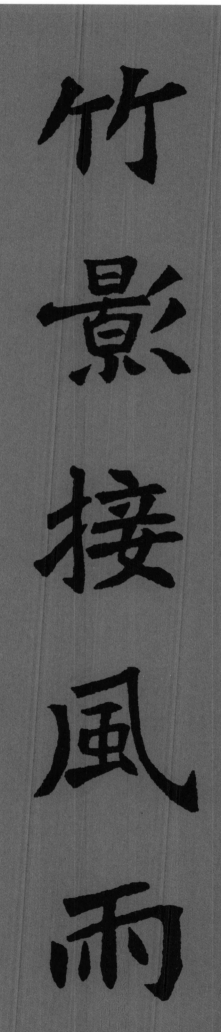

竹影接风雨

花溪入画图

上联｜竹影接风雨
下联｜花溪入画图

一夜春風起

万樹梅花開

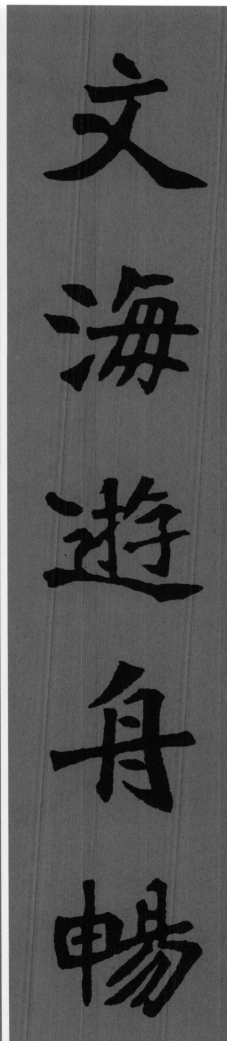

文海遊舟暢

書山尋路慧

上联 文海游舟畅
下联 书山寻路勤

上联 文海游舟畅
下联 书山寻路勤

山色不随春老

竹枝长向人新

上联一 山色不随春老
下联一 竹枝长向人新

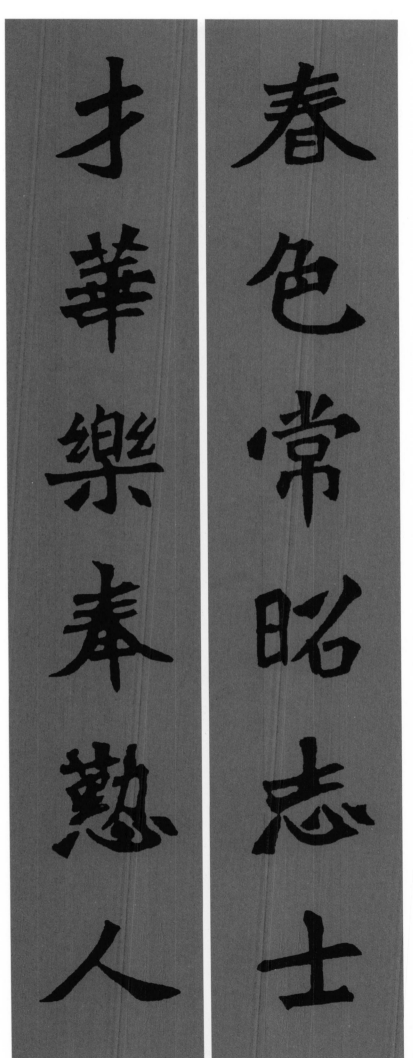

张猛龙碑集字春联 — 文化春联

春色常昭志士

才华乐奉勤人

上联｜春色常昭志士

下联｜才华乐奉勤人

39

風月有情常似舊

丹青妙處不能傳

上联一 风月有情常似旧
下联一 丹青妙处不能传

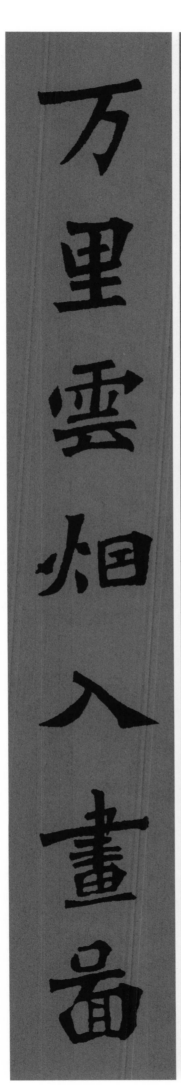

上联｜一林松月多诗意

万里雲烟入畫圖　一林松月多詩意

上联｜一林松月多诗意
下联｜万里云烟入画图

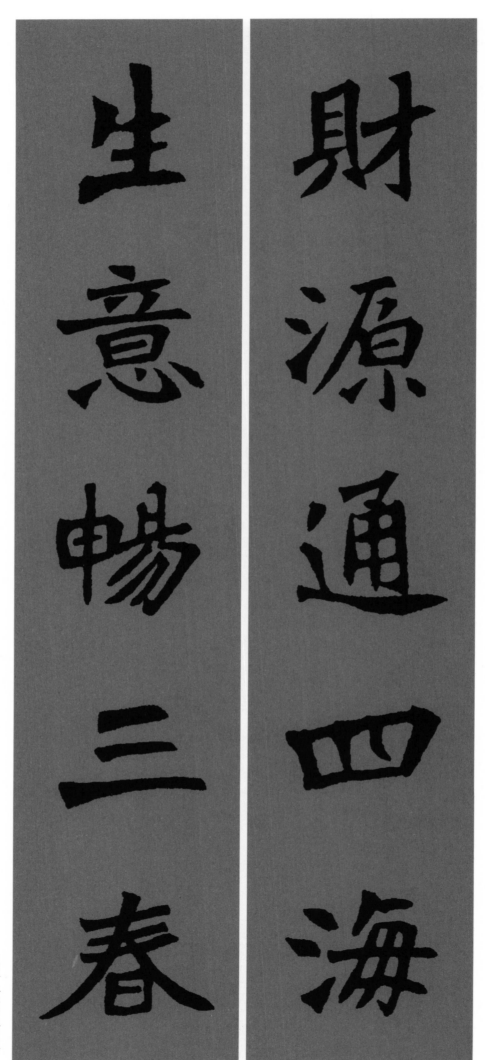

上联　财源通四海
下联　生意畅三春

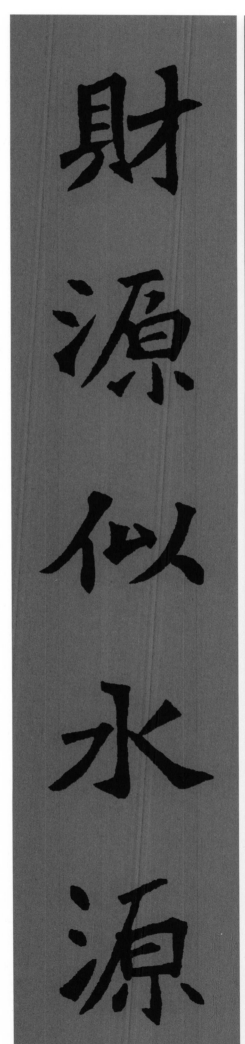

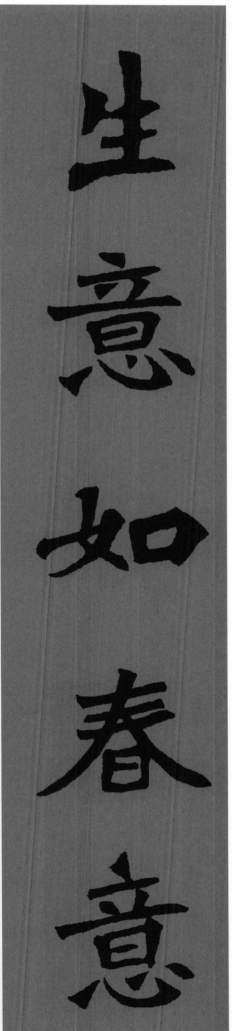

上联 | 生意如春意
下联 | 财源似水源

老少喜康泰

城乡乐富宁

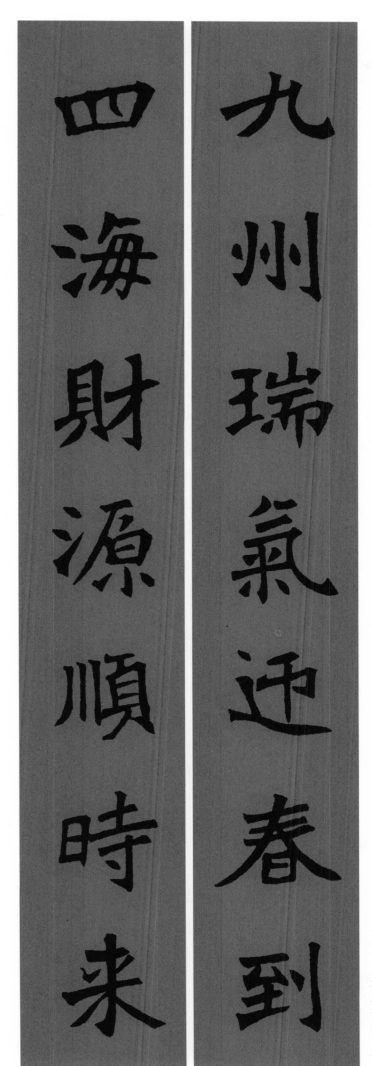

上联｜九州瑞气迎春到

下联｜四海财源顺时来

辞旧岁百业兴旺

迎新年千福呈祥

宏图大展前程远

吉星高照事业新

上联｜宏图大展前程远
下联｜吉星高照事业新

金驰富似春物草

事業興如錦上花

绿水青山華佗再世

春風楊柳扁鵲重生

上联 绿水青山华佗再世
下联 春风杨柳扁鹊重生

上联 绿水青山华佗再世
下联 春风杨柳扁鹊重生

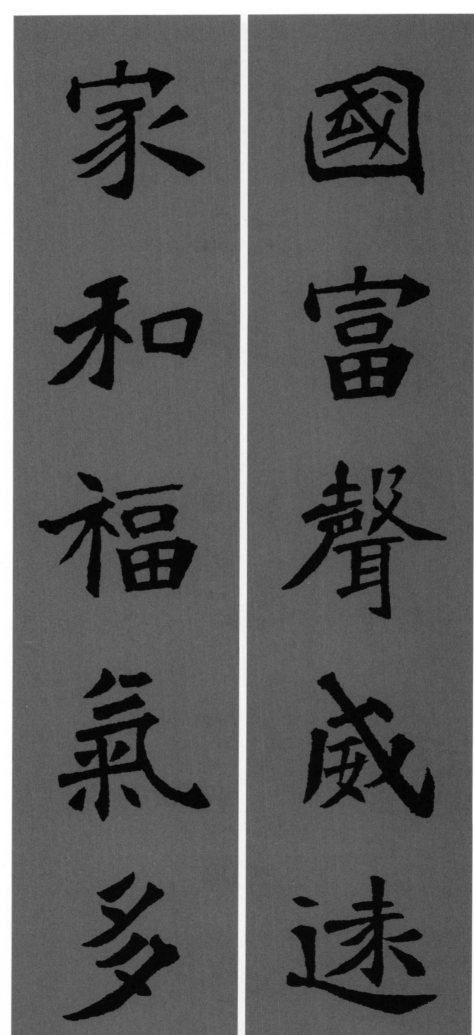

上联一 国富声威远
下联一 家和福气多

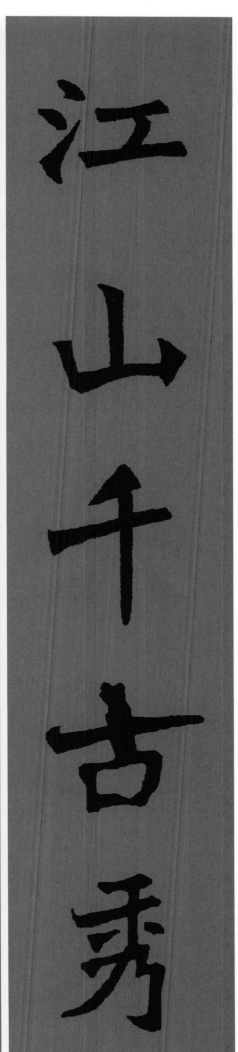

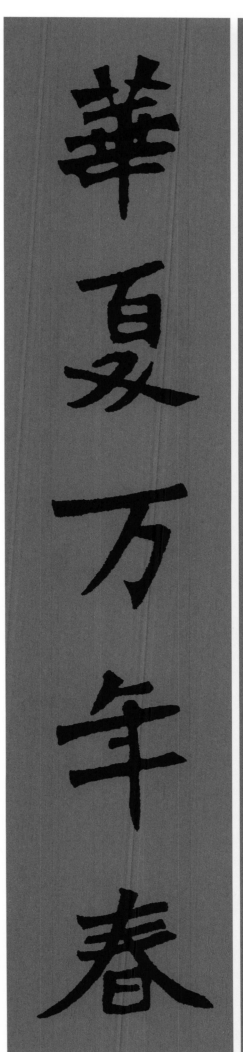

张猛龙碑集字春联——爱国春联

51

上联一江山千古秀
下联一华夏万年春

上联一江山千古秀
下联一华夏万年春

錦繡山河美

光暉天地春

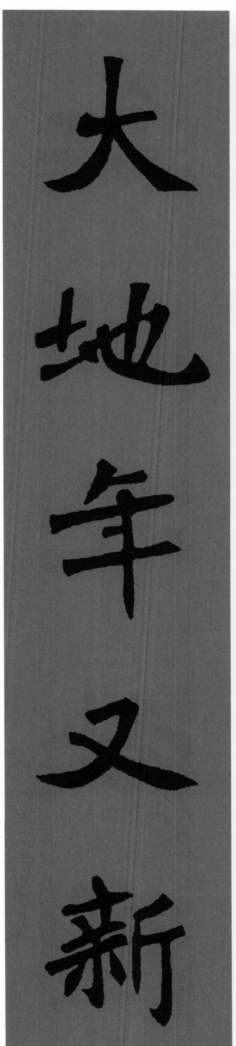
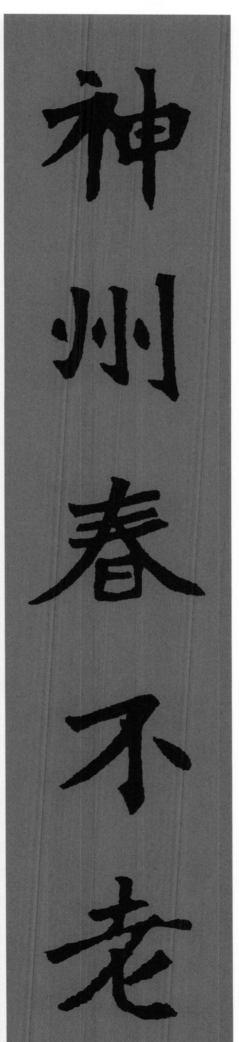

上联—神州春不老
下联—大地年又新

上联—神州春不老
下联—大地年又新

红日千秋照

神州万载春

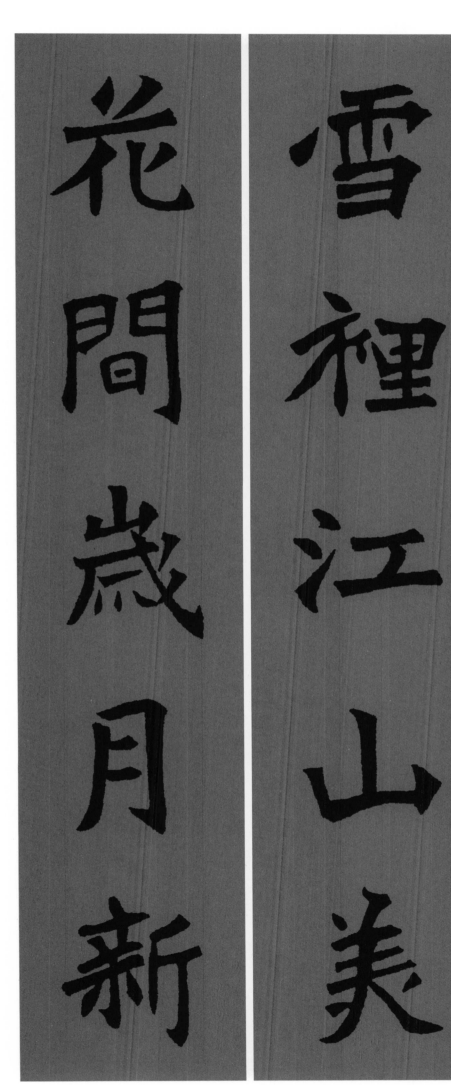

上联 雪里江山美
下联 花间岁月新

上联 雪里江山美
下联 花间岁月新

岁月更新人不老

江山依旧景常新

上联｜岁月更新人不老

下联｜江山依旧景常新

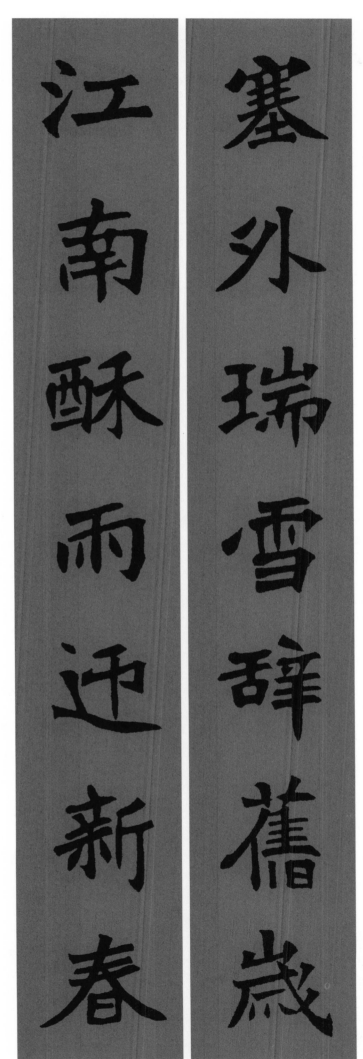

塞外瑞雪辞旧岁

江南酥雨迎新春

上联 —— 塞外瑞雪辞旧岁

下联 —— 江南酥雨迎新春

國運昌隆逢盛世

家庭和睦樂天倫

上联 国运昌隆逢盛世
下联 家庭和睦乐天伦

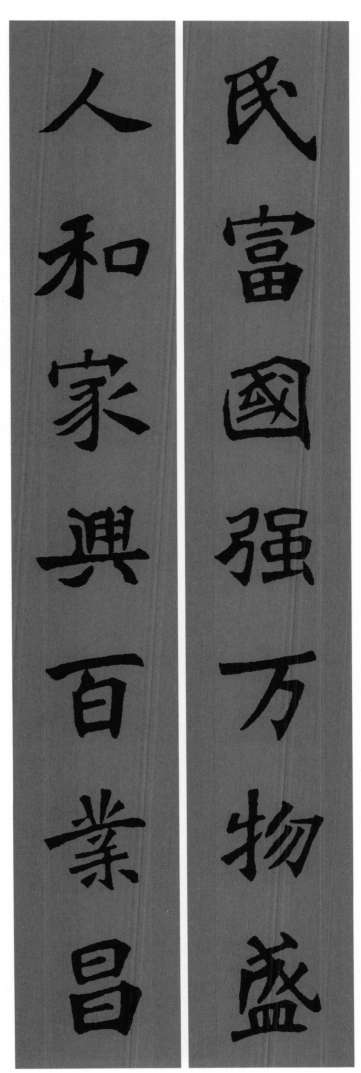

民富国强万物盛

人和家兴百业昌

上联——民富国强万物盛
下联——人和家兴百业昌

上联——民富国强万物盛
下联——人和家兴百业昌

華夏大地春常在

文明古國盡朝暉

上联一 华夏大地春常在
下联一 文明古国尽朝晖

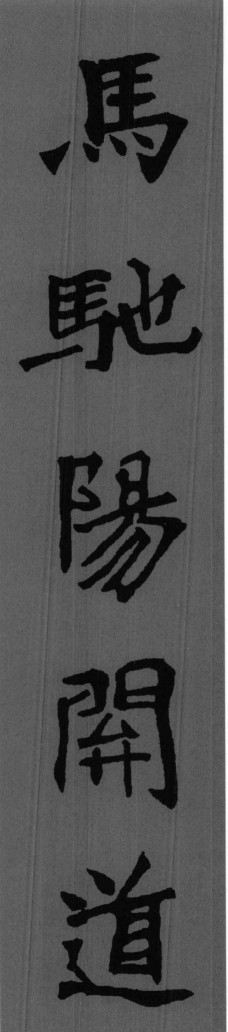

上联 | 马驰阳关道
下联 | 春回杨柳枝

春色绿千里

马蹄香万家

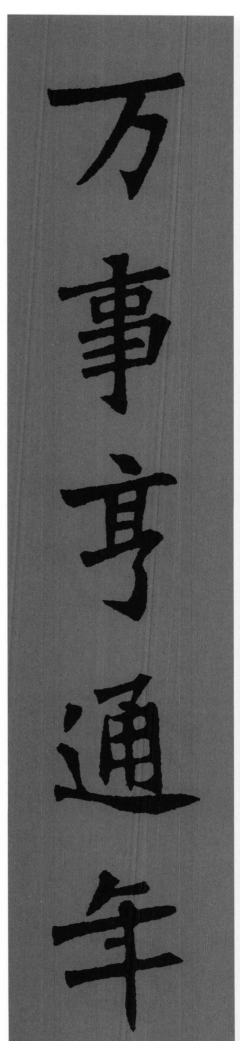

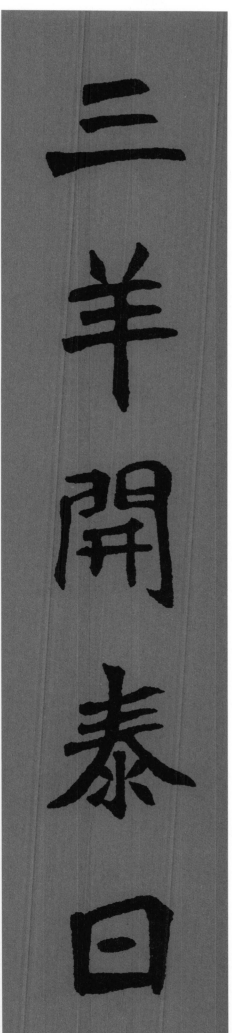

上联 三羊开泰日
下联 万事亨通年

靈羊賜福去

大聖迓春来

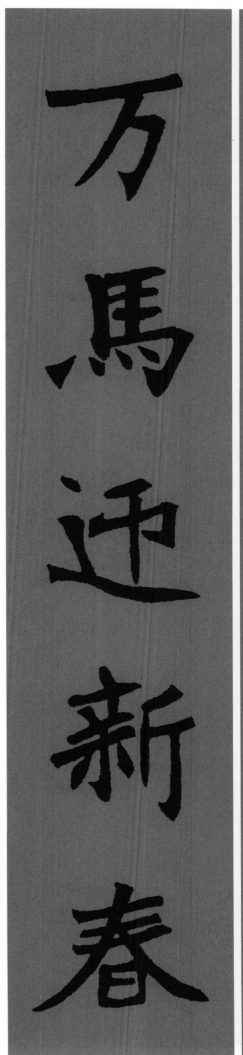
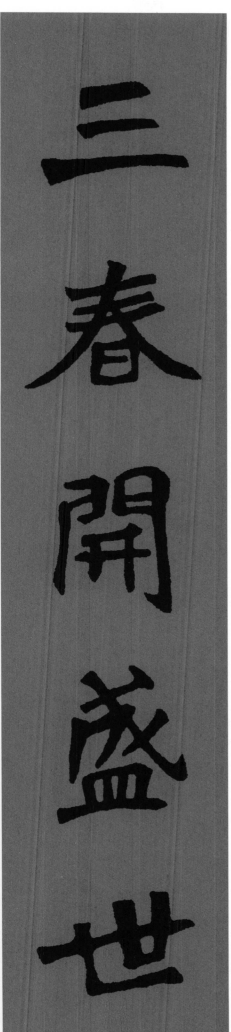

上联｜三春开盛世

下联｜万马迎新春

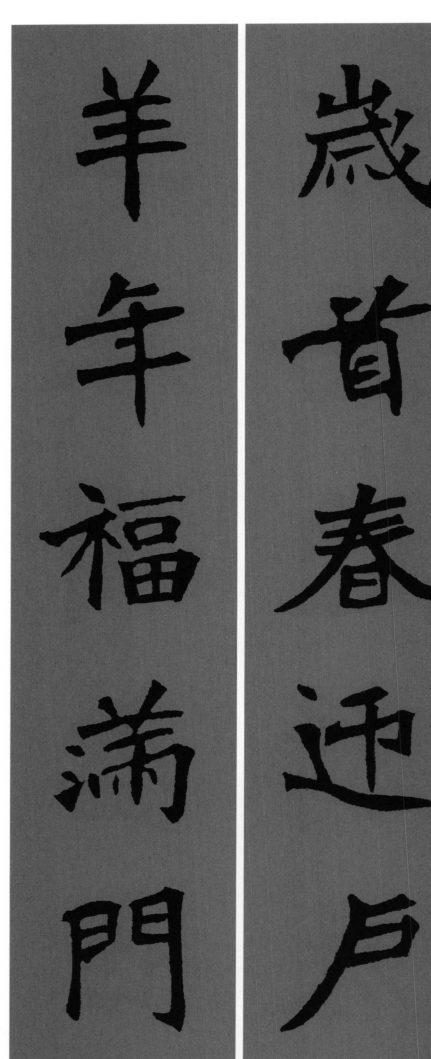

岁首春迎户

羊年福满门

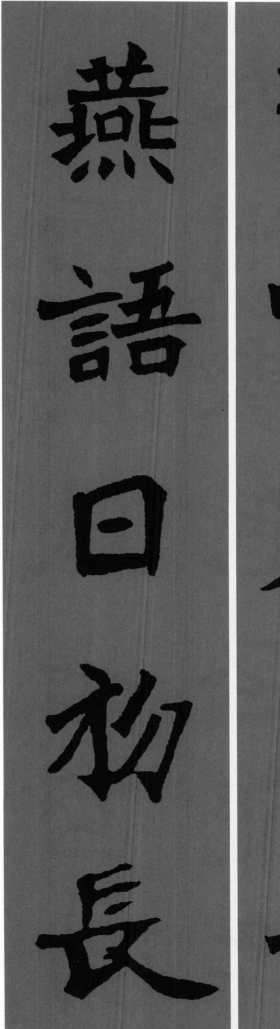

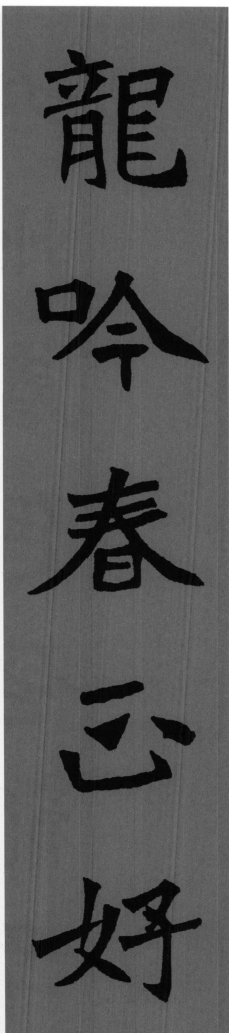

上联｜龙吟春正好
下联｜燕语日初长

上联｜龙吟春正好
下联｜燕语日初长

八面威風增國力

九州春色啟龍年

上联一八面威风增国力
下联一九州春色启龙年

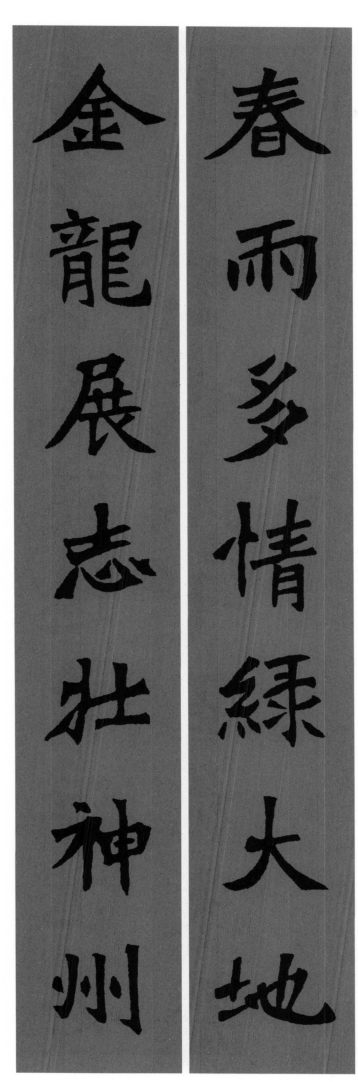

张猛龙碑集字春联——生肖春联

上联｜春雨多情绿大地

下联｜金龙展志壮神州

上联｜春雨多情绿大地
下联｜金龙展志壮神州

69

馬步長風随逺景江山好

羊開盛世依十里花木榮

上联一 马步长风随远景江山好

下联一 羊开盛世依十里花木荣

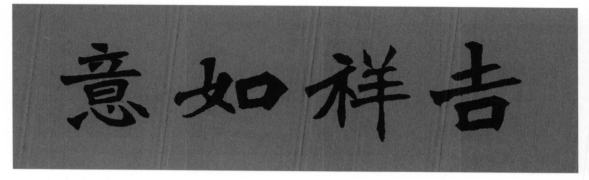

横披｜吉祥如意

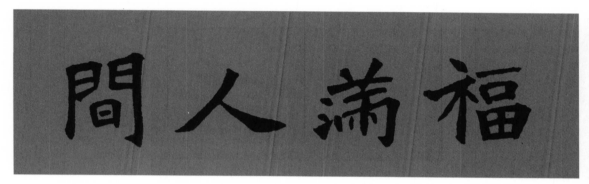

横披｜福满人间

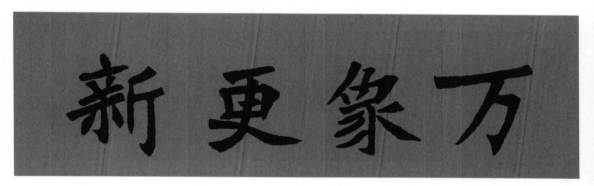

横披｜万象更新

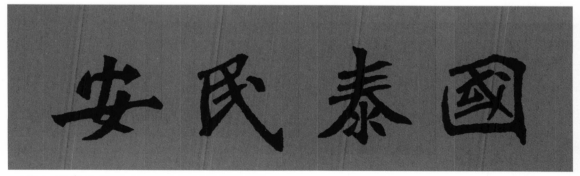

横披｜国泰民安

横披丨 吉星高照

横披丨 鸟语花香

横披丨 瑞满神州

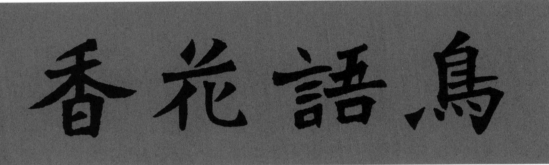

小贴士

我国的第一副春联

　　五代后蜀主孟昶的"新年纳余庆，嘉节号长春"是我国的第一副春联。上联的大意是：新年享受着先代的遗泽。下联的大意是：佳节预示着春意常在。

图书在版编目(CIP)数据

张猛龙碑集字春联/沈菊编.－－上海:上海书画出版社,
2019.1
（春联挥毫必备）
ISBN 978-7-5479-1916-3

Ⅰ．①张… Ⅱ．①沈… Ⅲ．①楷书－碑帖－中国－
北魏 Ⅳ．①J292.23

中国版本图书馆CIP数据核字(2018)第242232号

张猛龙碑集字春联
春联挥毫必备

沈菊　编

责任编辑	张恒烟
审　读	陈家红
责任校对	朱　慧
技术编辑	包赛明

出版发行	上海世纪出版集团 上海书画出版社
地址	上海市延安西路593号　200050
网址	www.ewen.co www.shshuhua.com
E-mail	shcpph@163.com
制版	上海文高文化发展有限公司
印刷	浙江海虹彩色印务有限公司
经销	各地新华书店
开本	787×1092　1/12
印张	6.67
版次	2019年1月第1版　2019年10月第3次印刷
印数	6,801-10,100
书号	ISBN 978-7-5479-1916-3
定价	28.00元

若有印刷、装订质量问题，请与承印厂联系